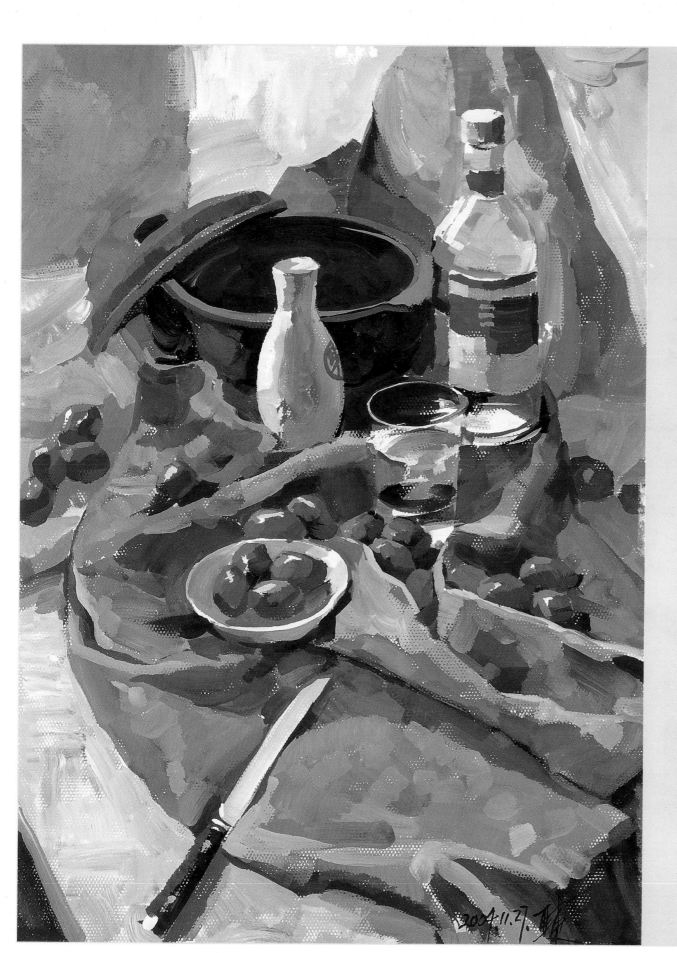

《名师画室经典》之一

色彩静物

商亚东／著

①起稿，注意物体的透视关系及比例关系，画得要放松。

②铺大色，用大笔画出静物大的色彩关系，注意各物体间的明度关系、色相及冷暖关系，这一步骤不要拘泥小节，从大处着眼、大处着手。

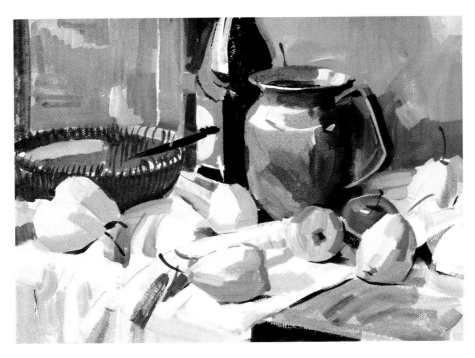

③深入刻画，在大色块的基础上，着重对各物体进行塑造，注意笔法要干脆利落。

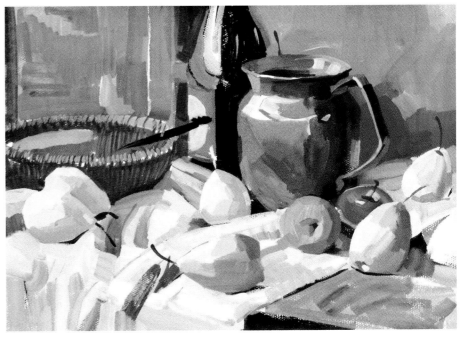

④深入刻画及全面调整，继续深入塑造，但在塑造的同时，要注意对画面整体的控制与调整。

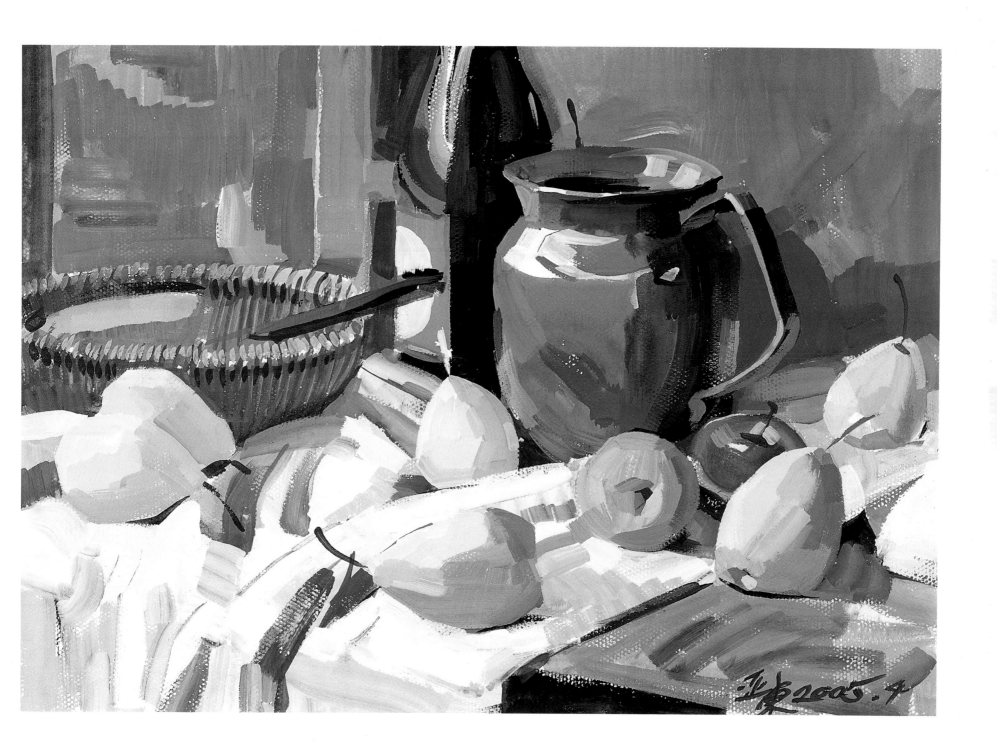

①起稿，确立构图及物体大的明暗关系，画得要放松。

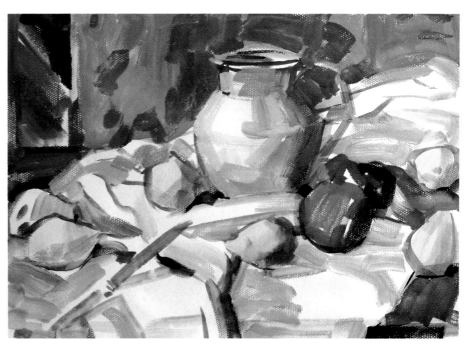

②铺大色，用大笔画出静物大的色彩关系，注意白色罐子和背景、白衬布的明度关系、色相及冷暖关系，不要拘泥小节，从大处着眼、大处着手。

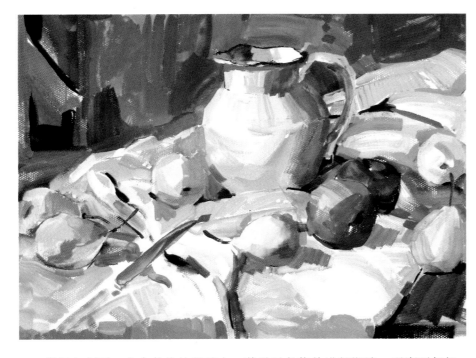

③深入刻画，在大色块的基础上，着重对各物体进行塑造，观察要仔细，注意白色罐子和白衬布色彩的微妙变化，同时注意运笔的速度，笔法要干脆利落。

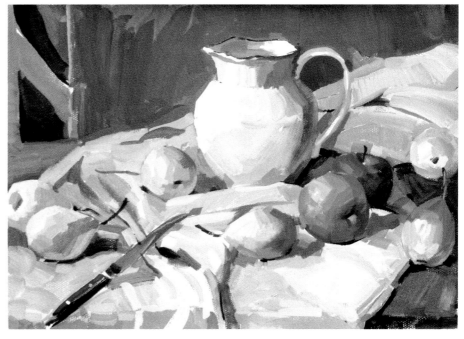

④深入刻画及全面调整，继续深入塑造，注意细节刻画的同时，要注意整体色调的把握，

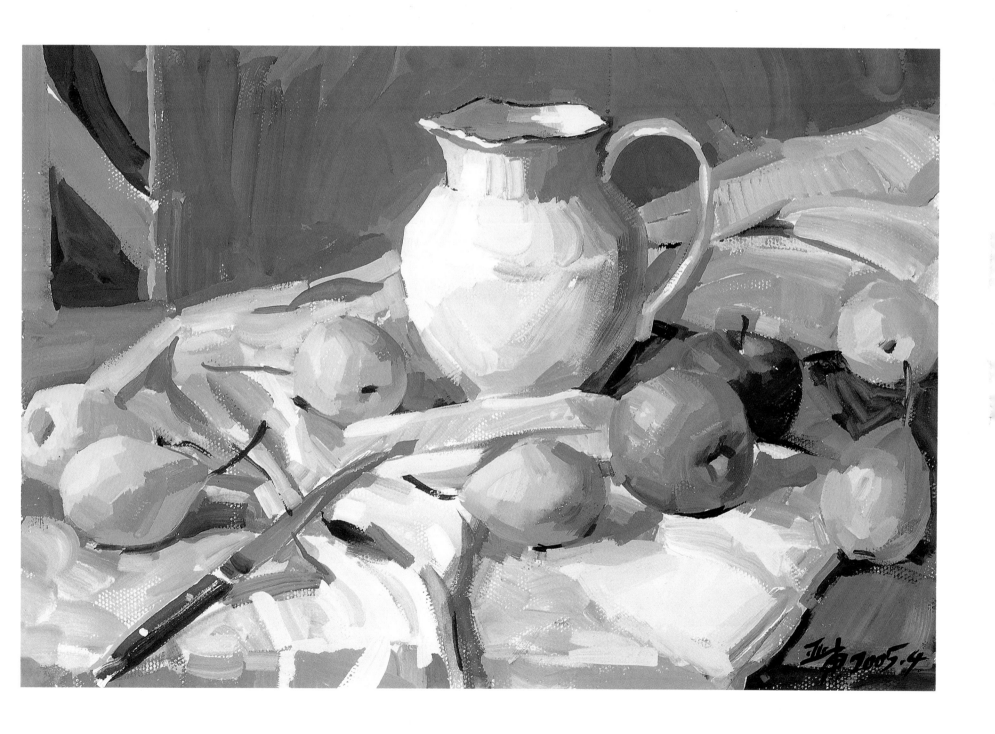

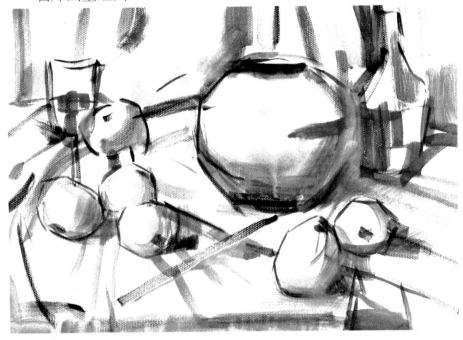

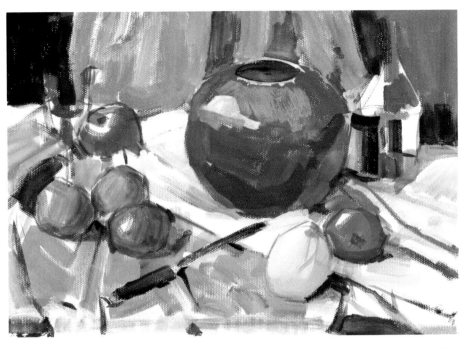

①起稿，用大笔放松地画出物体大的明暗关系，起稿时水分可以大一些，注意构图及各物体的位置。

②铺大色，以固有色为主，用大笔画出静物大的色彩关系，不要拘泥小节。

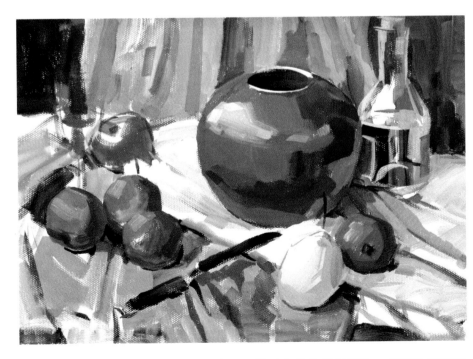

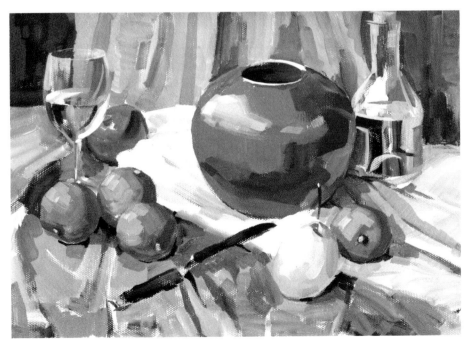

③深入刻画，在大色块的基础上，开始对各物体进行塑造，但要注意不要盯住一个物体画，要照顾到全局，注意笔法要干脆利落。

④深入刻画及全面调整，继续深入塑造，注意物体的素描关系、色彩的冷暖关系，用笔要生动，要注意控制大的色调。

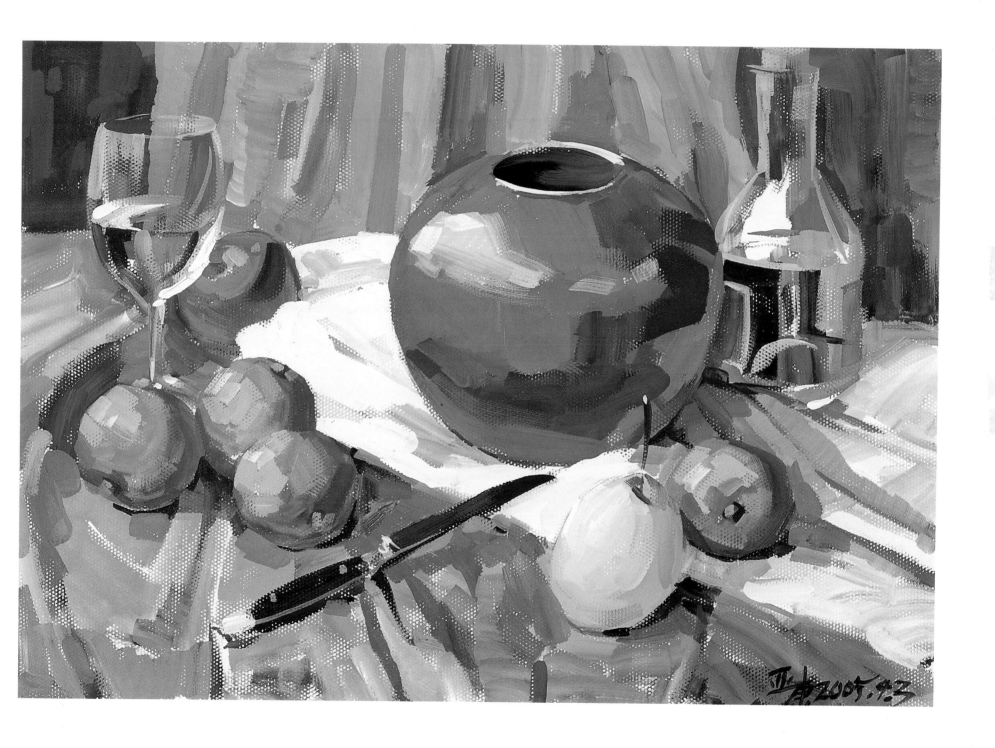

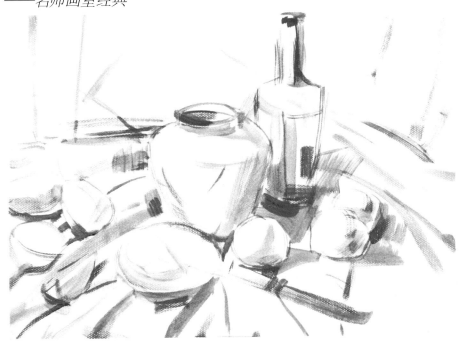

①起稿，注意物体的透视关系及比例关系，画出大体的明暗，运笔要干湿结合，笔法要放松。

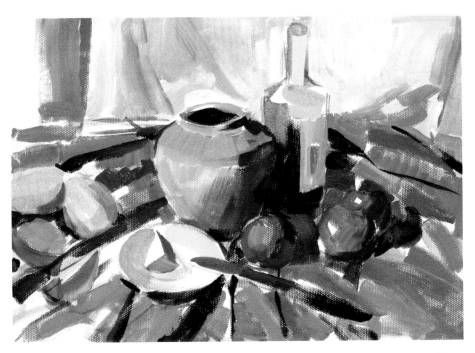

②铺大色，用大笔画出静物大的色彩关系，注意光线的角度，从大处着眼、大处着手。

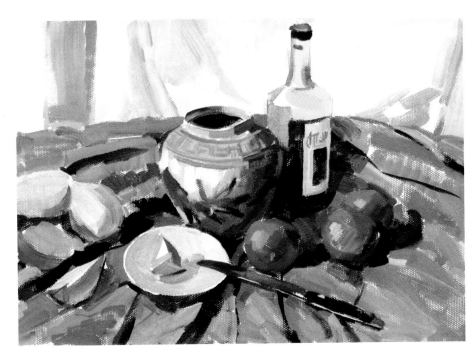

③深入刻画，注意罐子上的花纹，要表现得伏贴，花纹的色彩要随着罐子的形体而变化，注意环境色对罐子的影响。

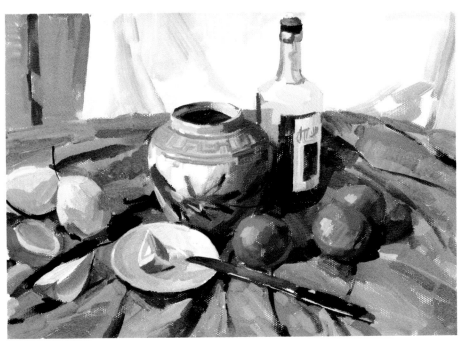

④深入刻画及全面调整，继续深入塑造，关注画面整体的素描关系和色彩关系，注意对刀、碟子等细节的刻画，但不能死抠，要画得利落、概括。

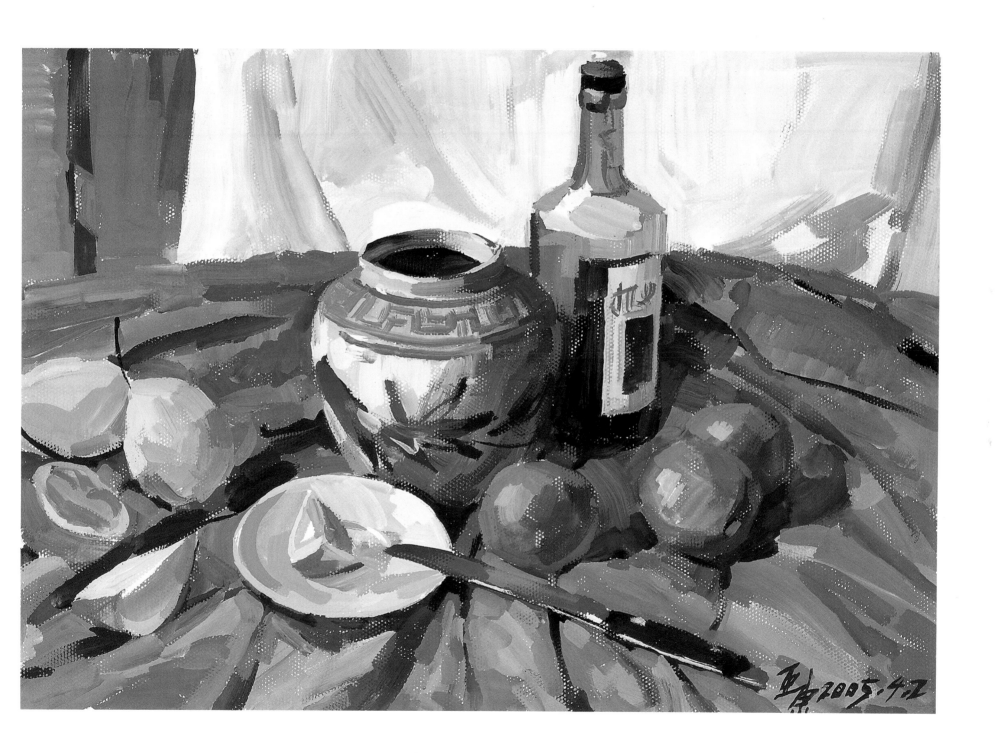

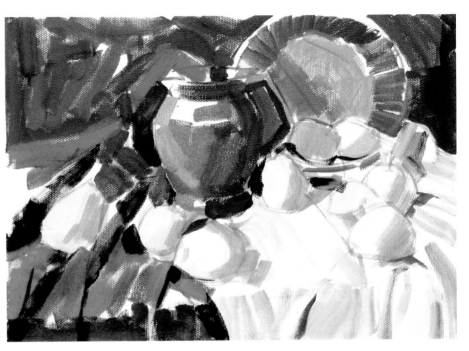

①起稿，确定构图，放松地画出物体的位置、大体明暗。

②铺大色，用大笔画出大的色彩关系，注意颜料不要调死，要调得松动，同样不要拘泥小节，从大处着眼、大处着手。

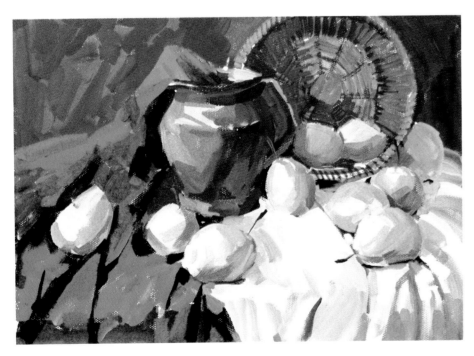

③深入刻画，注意罐子、梨子、筐子色彩微妙的变化，注意光源色、固有色、环境色的表现与物体体积的塑造，笔法要干脆利落。

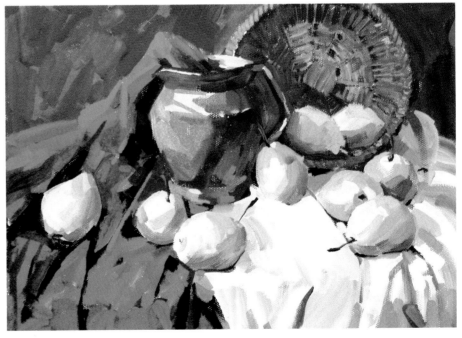

④深入刻画及全面调整，注意蓝色衬布的色彩纯度及明暗、冷暖的变化，注意色调的整体性。

①起稿，注意光源的角度，画得要放松。

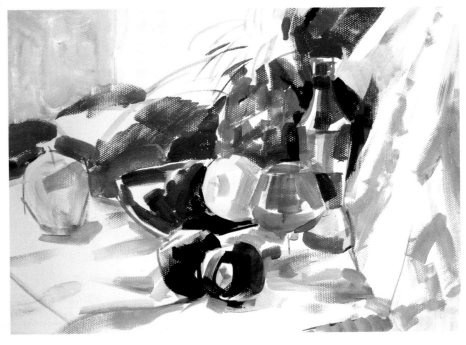

②铺大色，用大笔画出静物大的色彩关系及基本色调。

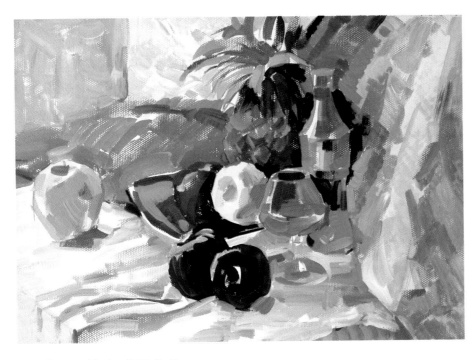

③深入刻画，塑造物体。

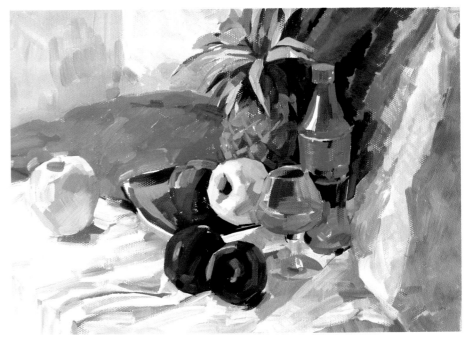

④深入刻画及全面调整，继续深入塑造，注意对光线的表现。

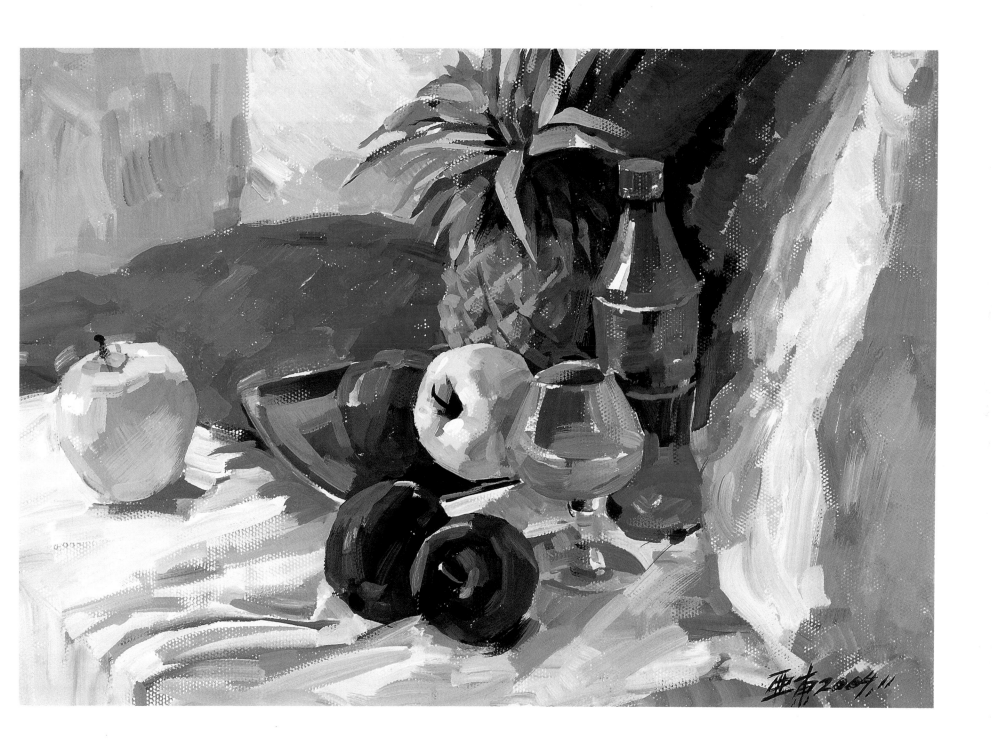

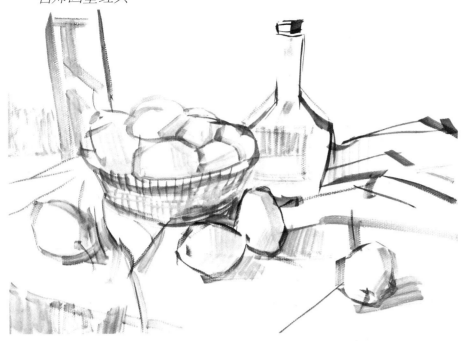

①起稿，画得要放松。

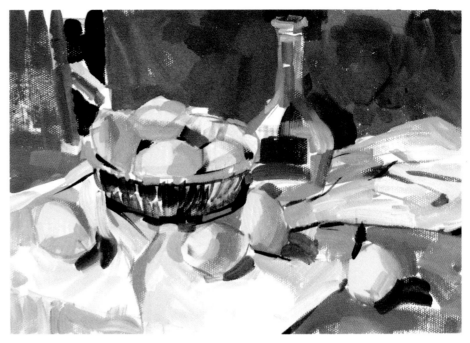

②铺大色，用大笔画出静物大的色调，不要拘泥小节，从大处着眼、大处着手。

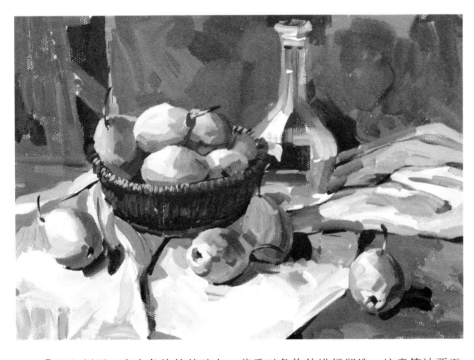

③深入刻画，在大色块的基础上，着重对各物体进行塑造，注意笔法要干脆利落。

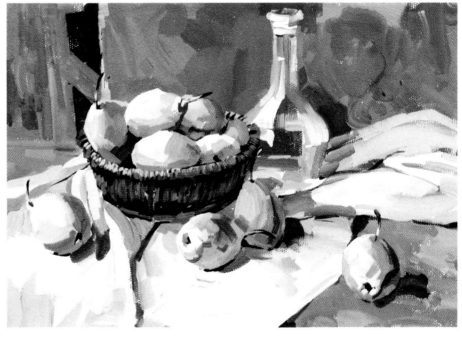

④深入刻画及全面调整，继续深入塑造，但在塑造的同时，要注意对画面整体的控制与调整。

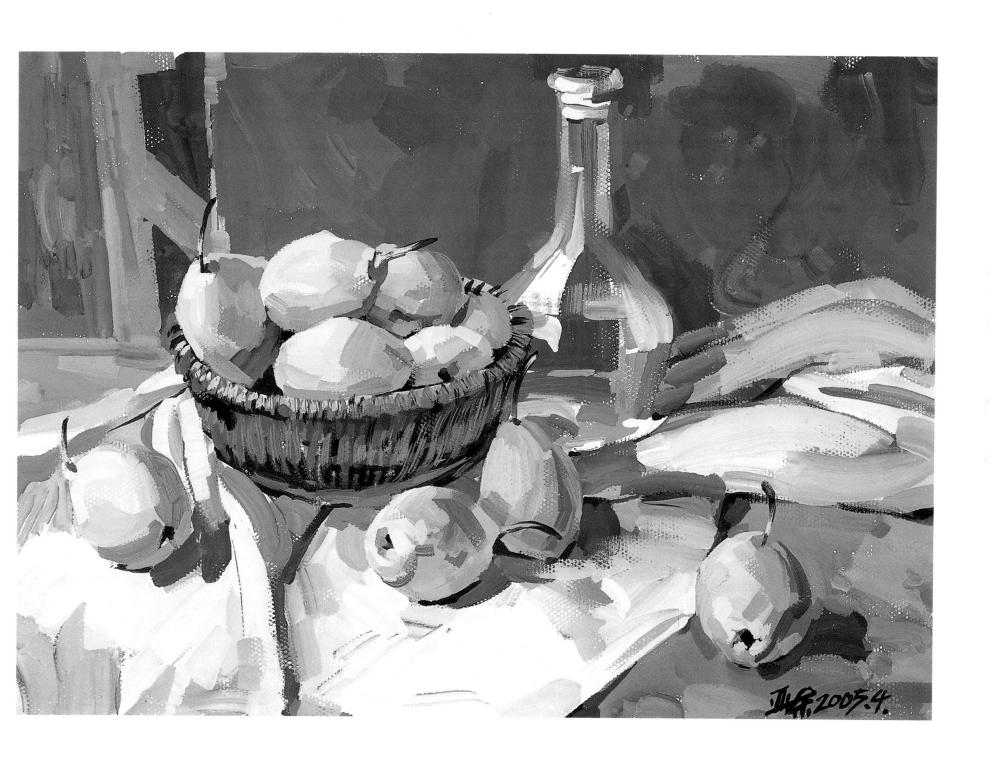

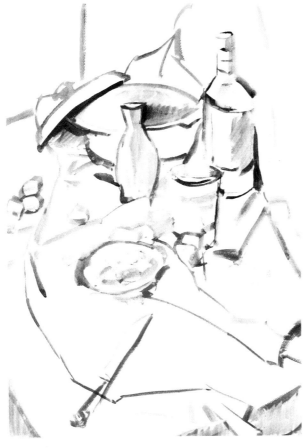

① 起稿，注意物体的透视关系及比例关系。

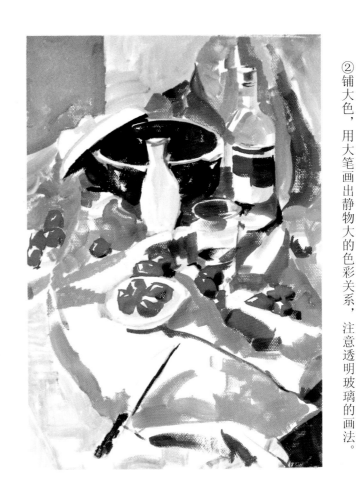

② 铺大色，用大笔画出静物大的色彩关系，注意透明玻璃的画法。

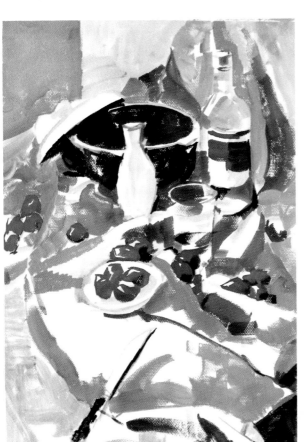

③ 深入刻画，但要控制大局，不能因小失大，做到大处着眼，小处着手。

④ 深入刻画及全面调整。

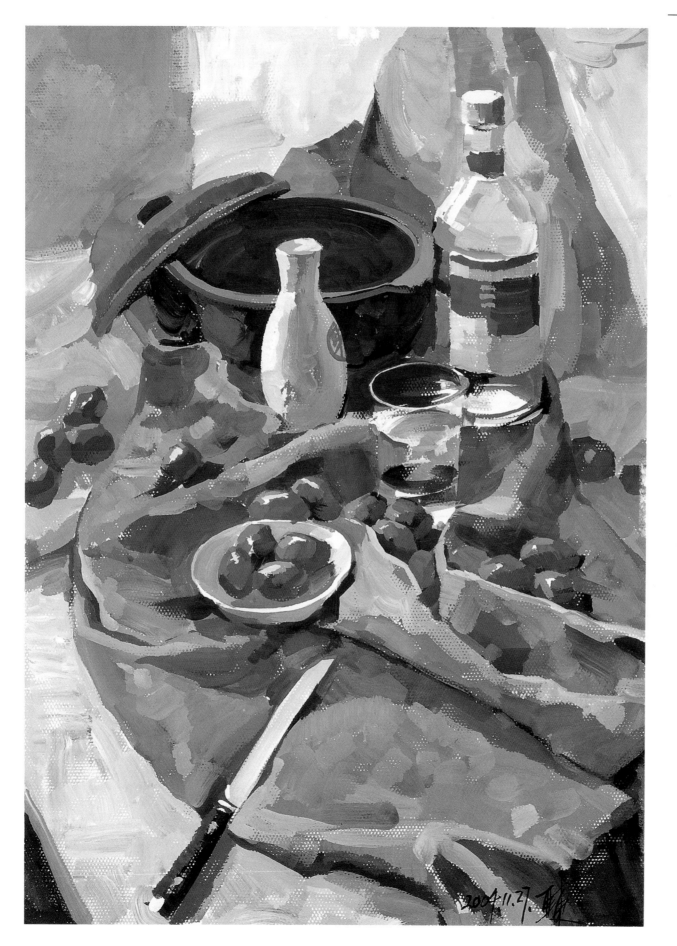

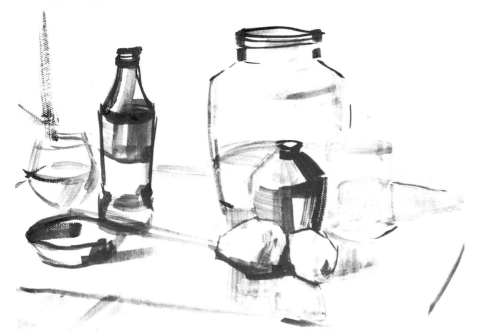

①单色起稿。

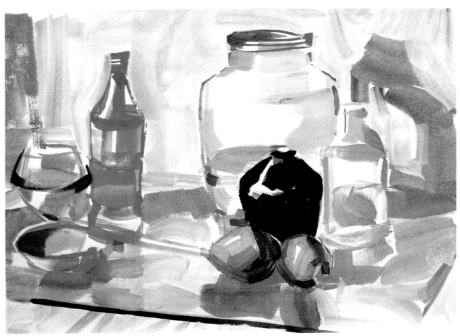

②铺大色，用大笔画出静物基本的色彩关系。

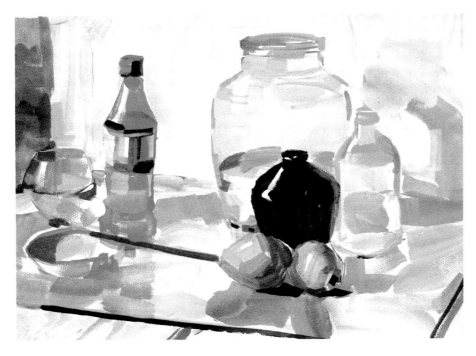

③深入刻画，注意玻璃器皿的表现方法及不同色彩倾向的灰色的运用，用笔要大胆、有力。

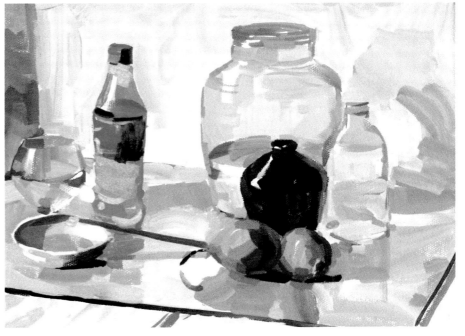

④深入刻画及全面调整，塑造时注意色彩微妙的差别。

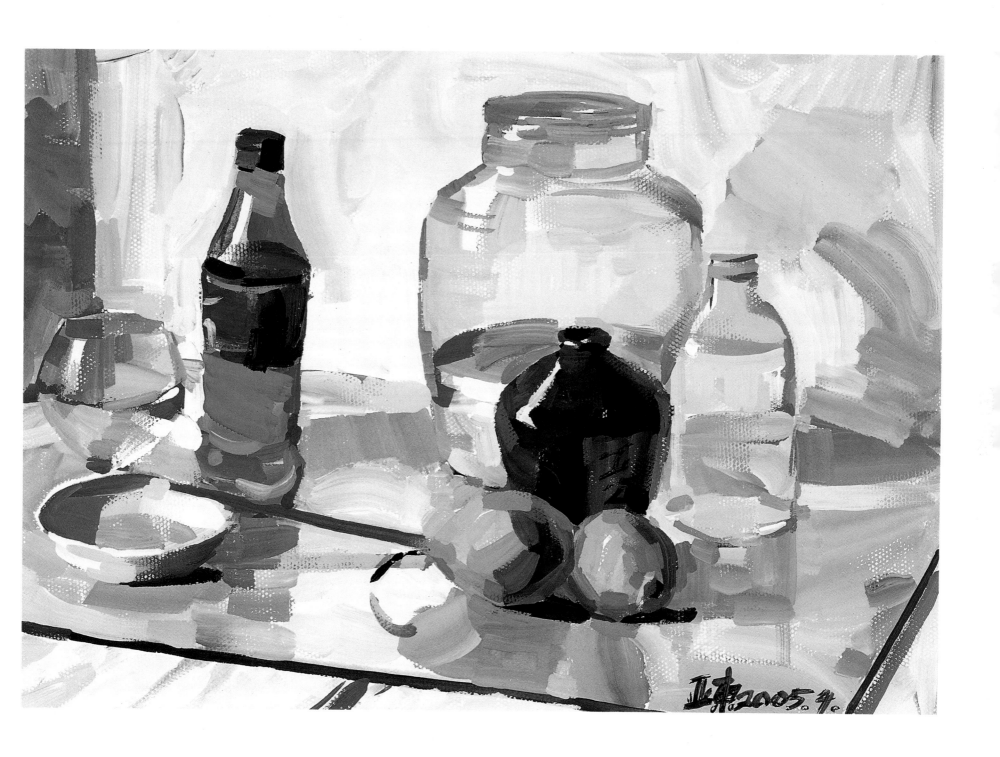

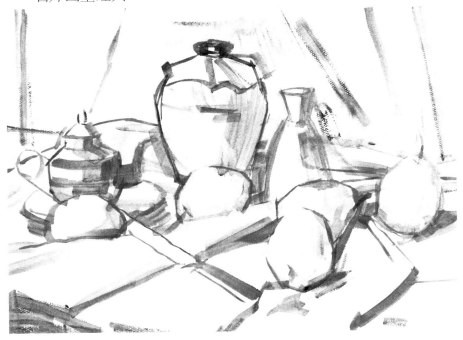

①起稿，注意物体的透视及比例关系，画出大体素描明暗。

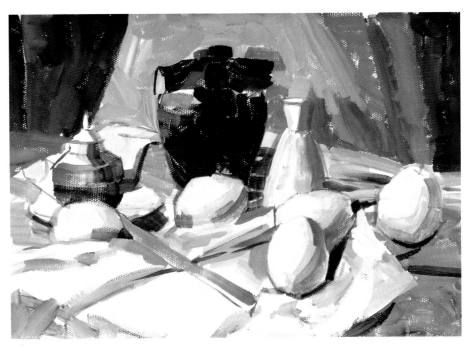

②铺大色，整体观察，大处着眼、大处着手。

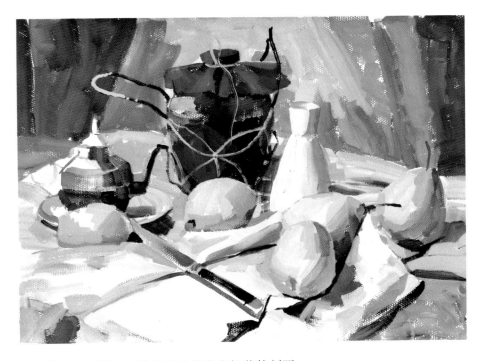

③深入刻画，注意体积的塑造和细节的刻画。

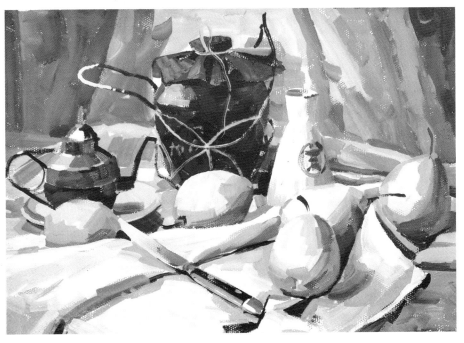

④深入刻画及全面调整。

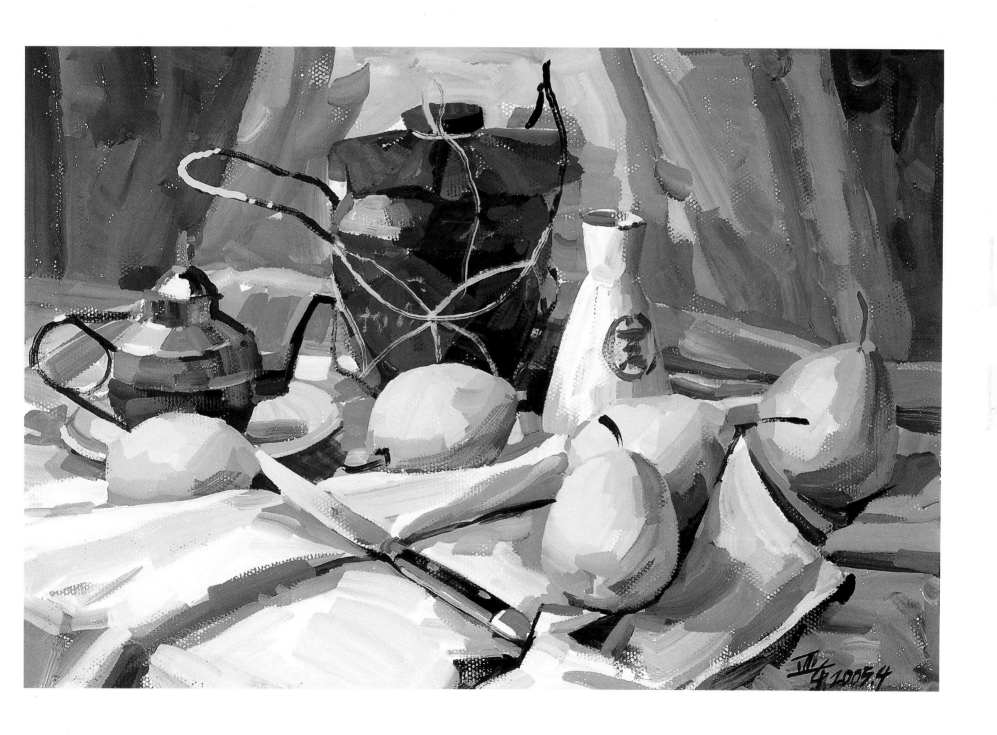

①起稿，画出大体明暗关系。

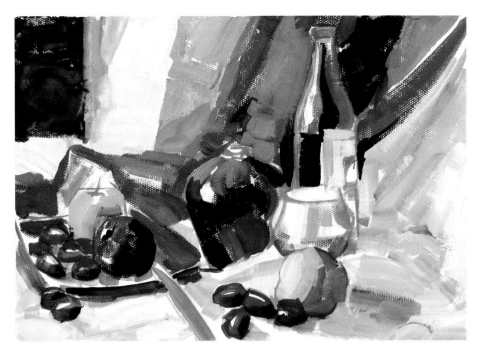

②铺大色，注意笔法要干脆利落。

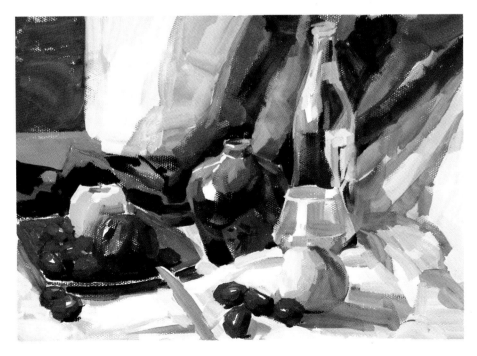

③深入刻画，注意物体质感的表现，以及物体间色彩相互影响的关系。

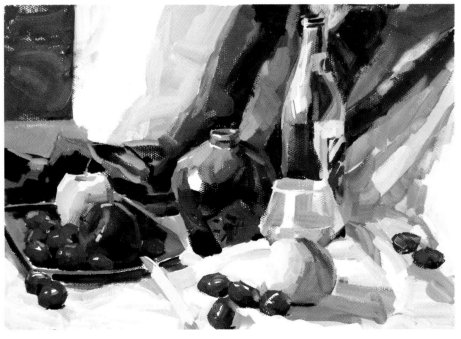

④深入刻画及全面调整，着力表现光、影的色彩感觉。

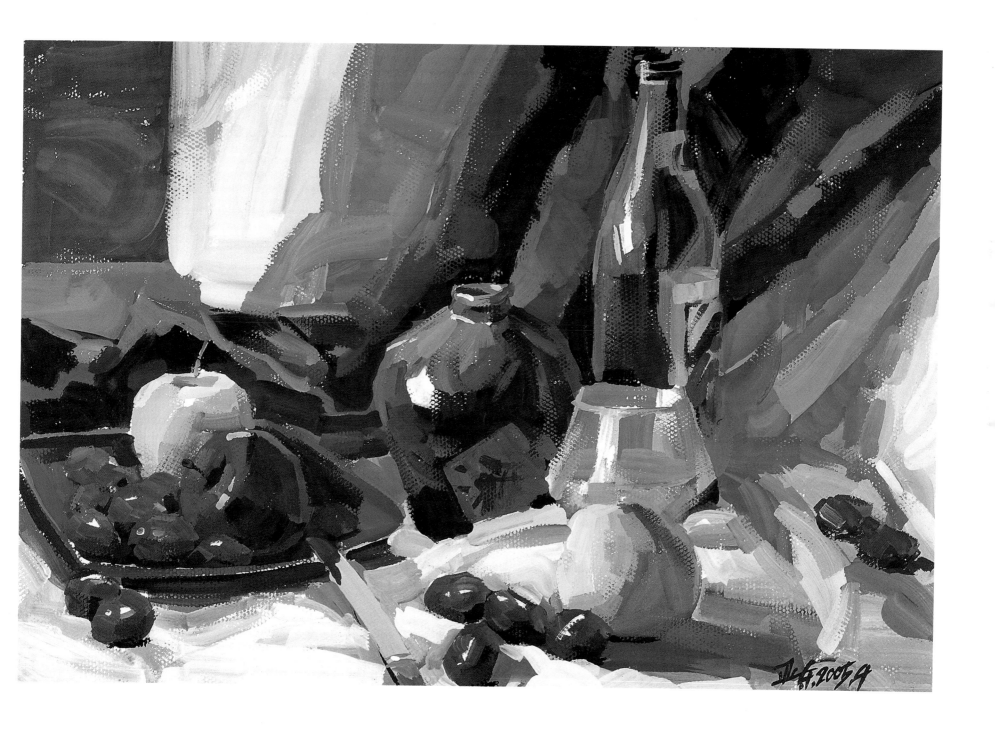

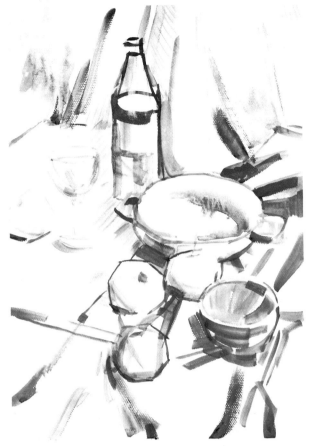

① 起稿，注意物体的透视及比例，画出大致的素描关系。

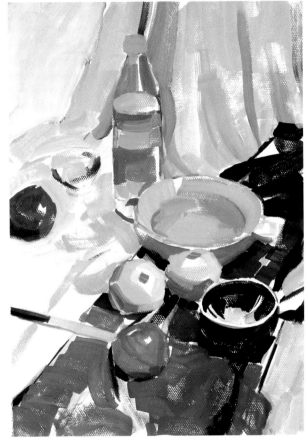

② 铺大色，根据素描关系和色彩关系做概括的表现。

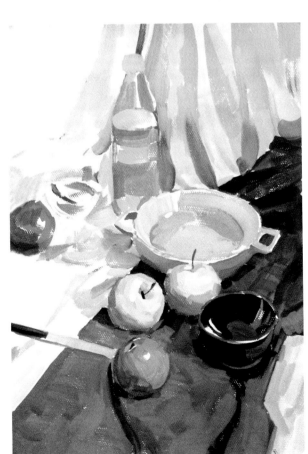

③ 深入刻画，注意用笔塑造的准确性。

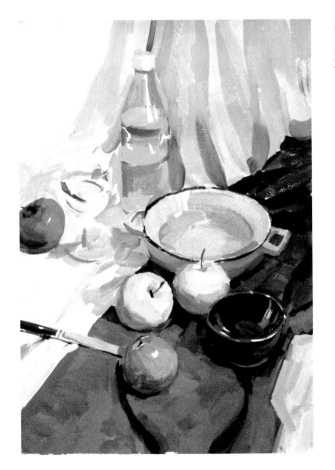

④ 深入刻画及全面调整，丰富物体的素描和色彩层次，强化体积、质感的表现。

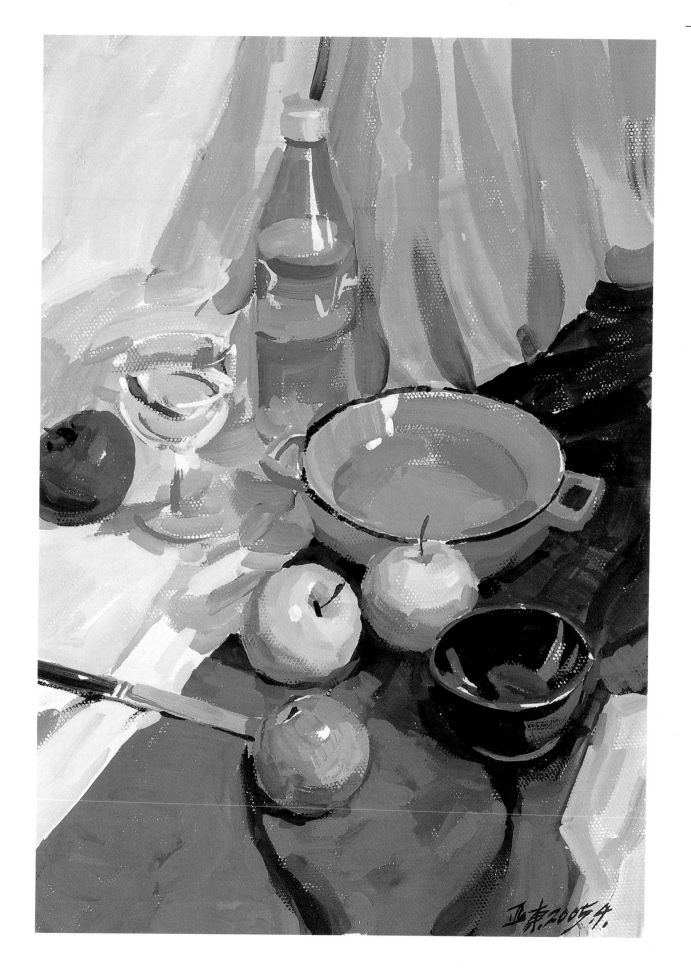

亚东.2005.4.

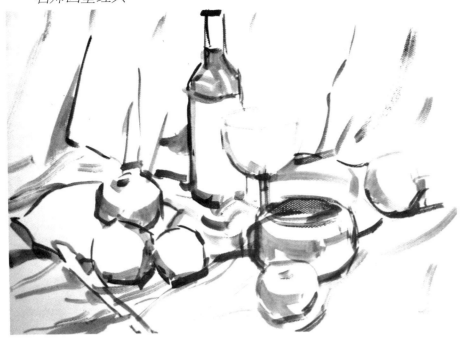

①起稿，画得要放松，表达要到位。

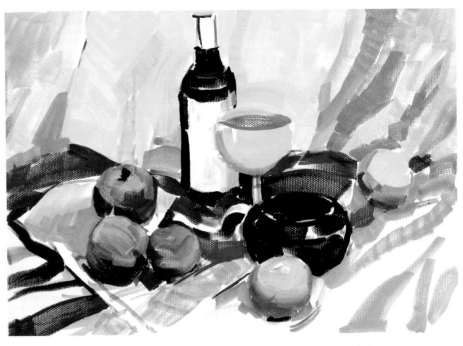

②铺大色，大致地画出素描及色彩关系，用笔要大胆、肯定。

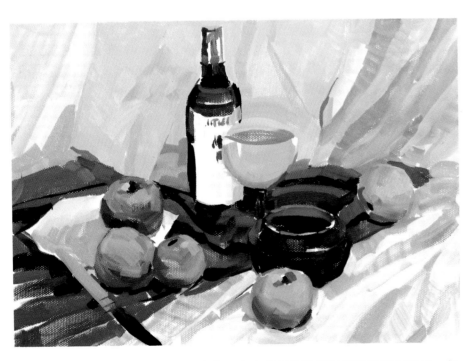

③深入刻画，在大色块的基础上，注意局部色彩相互间的协调与对比，保持色彩的纯度。

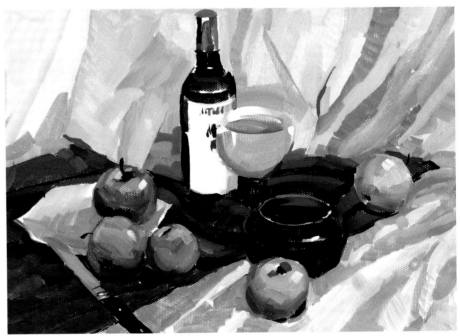

④深入刻画及全面调整，保持画面色彩及用笔的生动，鲜活。

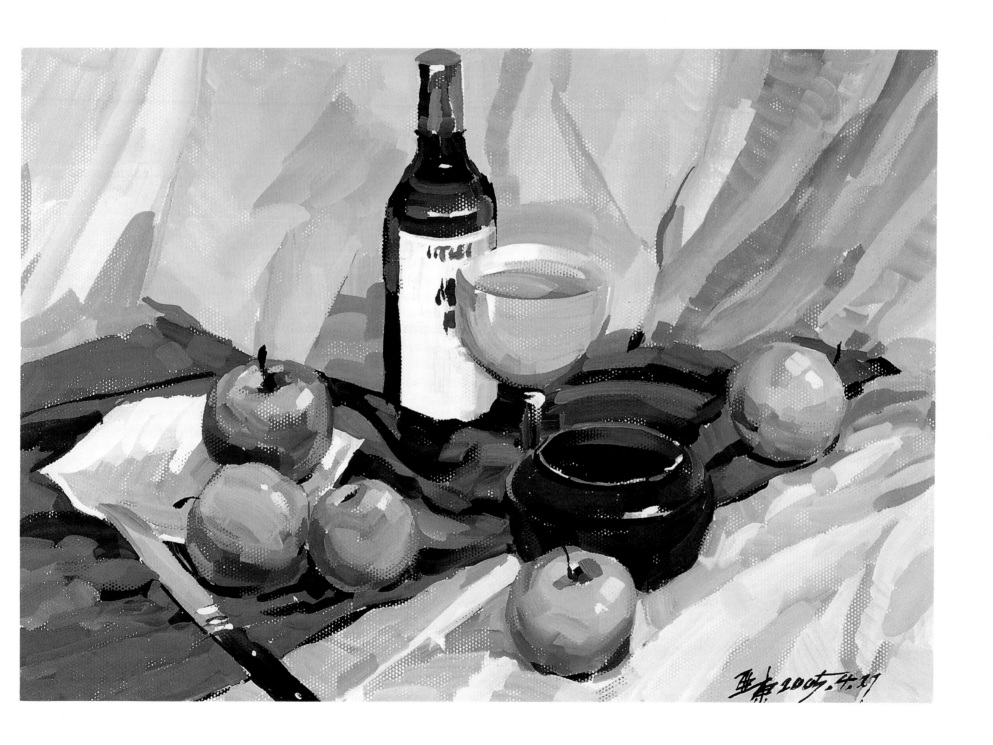

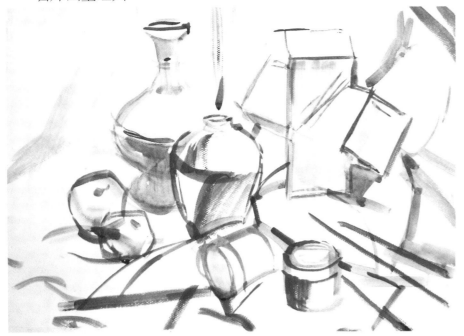

①起稿，注意几何体的透视。

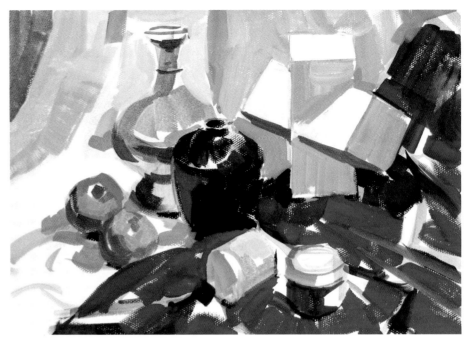

②铺大色，画出大致的素描及色彩关系。

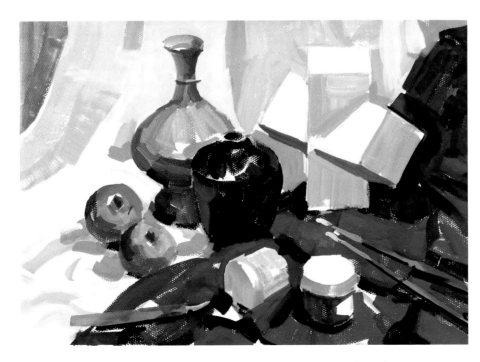

③深入刻画，注意环境色对物体的影响，但表现的要有分寸。

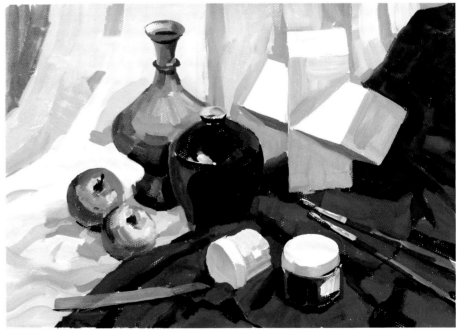

④深入刻画及全面调整。

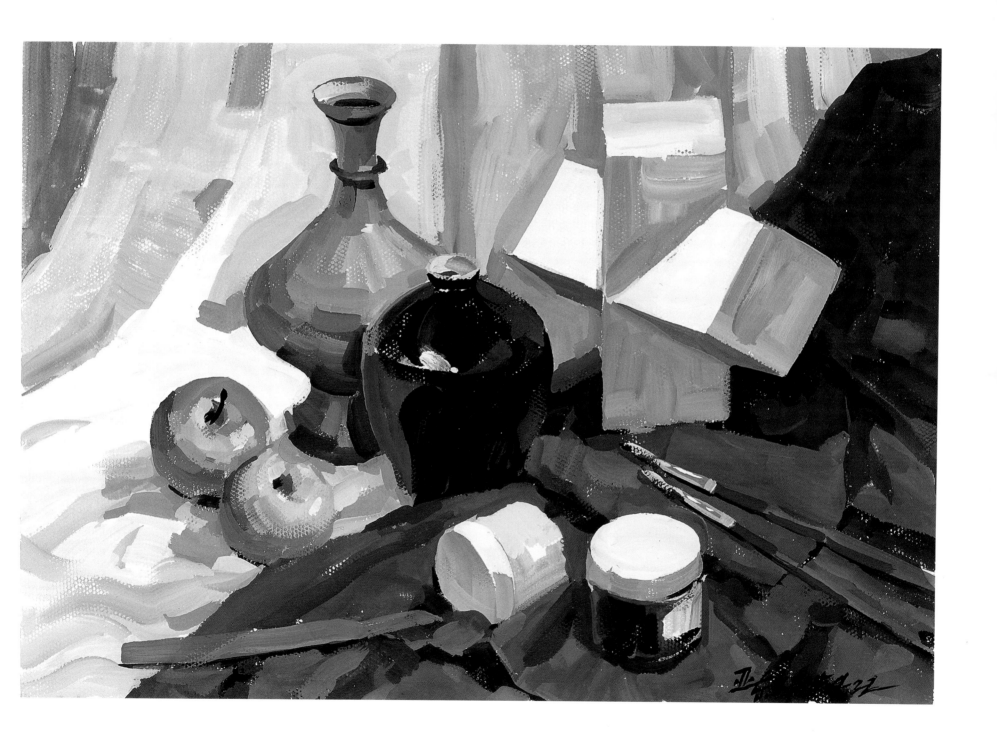

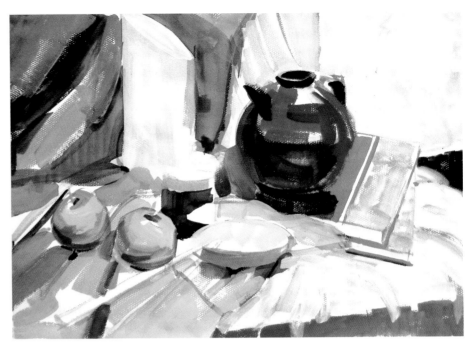

①起稿，注意罐子的形体结构，画出大致的明暗关系。

②铺大色，保持色彩的明度与纯度。

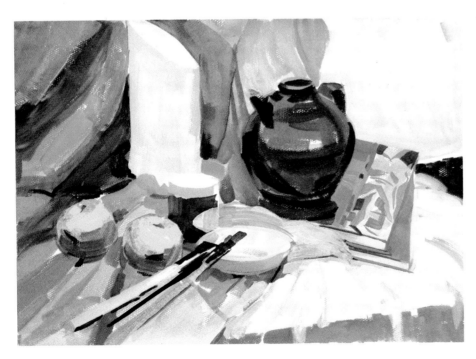

③深入刻画，注意环境色对物体的影响，表现时笔法要干脆利落、生动、肯定。

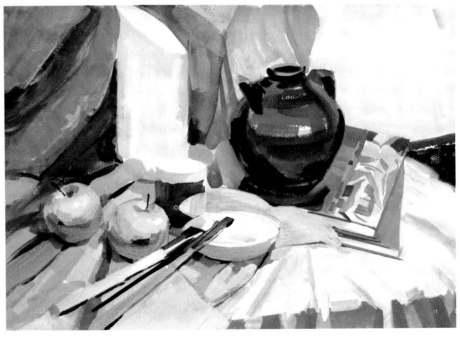

④深入刻画及全面调整，继续深入塑造，注意画笔的细节刻画。

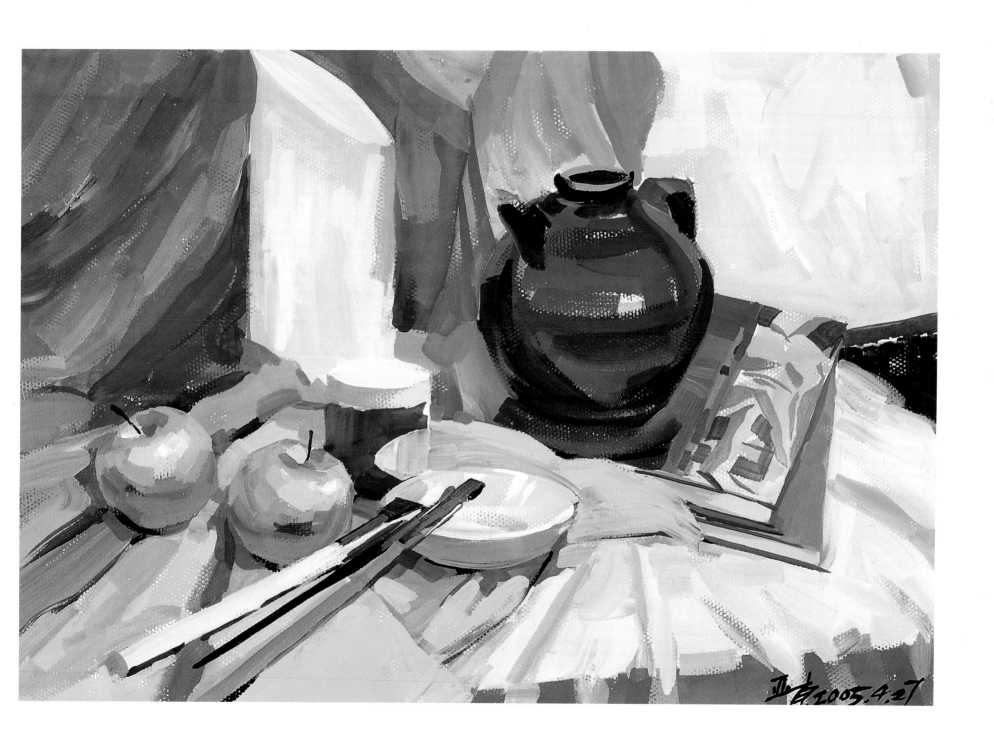

①起稿，注意物体的透视关系及构图。

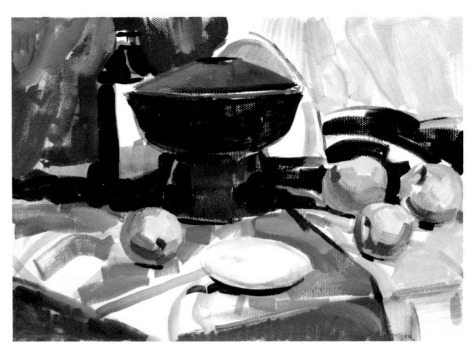

②铺大色，用大笔画出静物大致的色彩关系，不要拘泥小节，从大处着眼、大处着手。

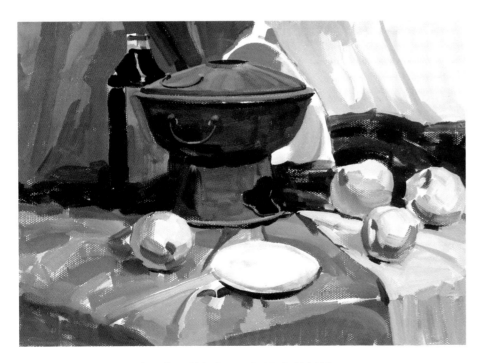

③深入刻画，注意对色调的把握及不同灰色的运用。

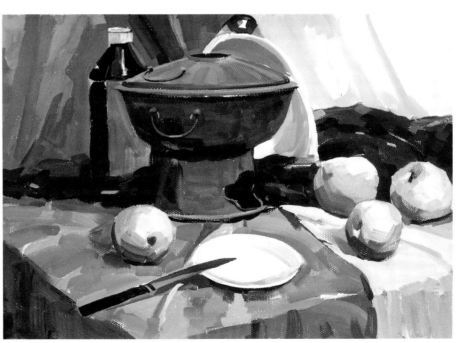

④深入刻画及全面调整。

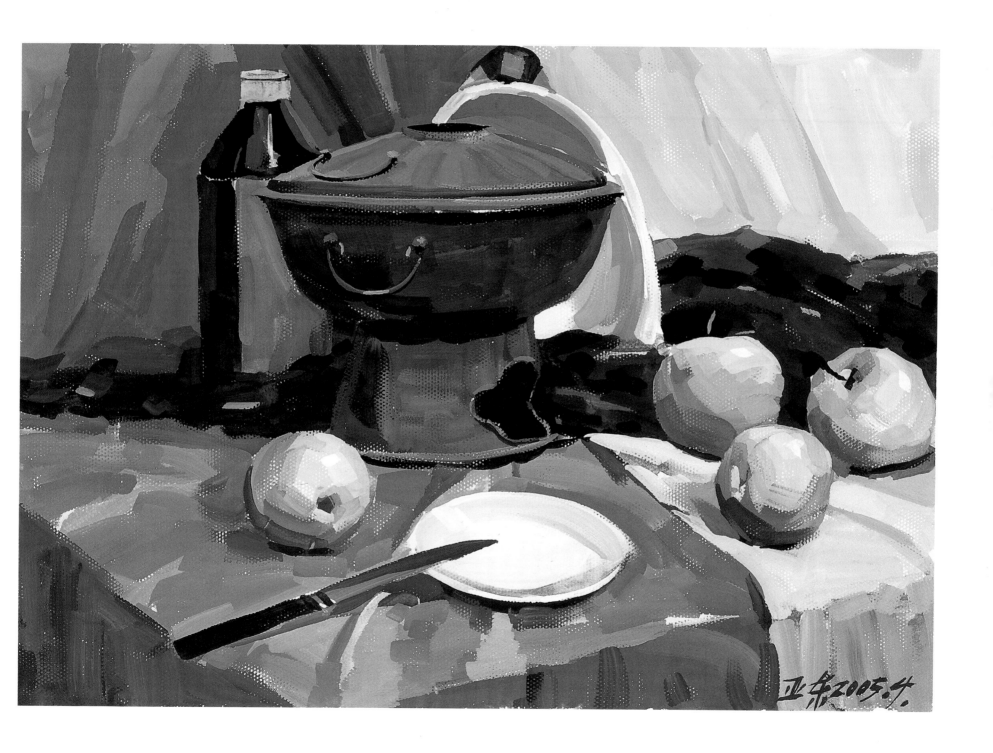

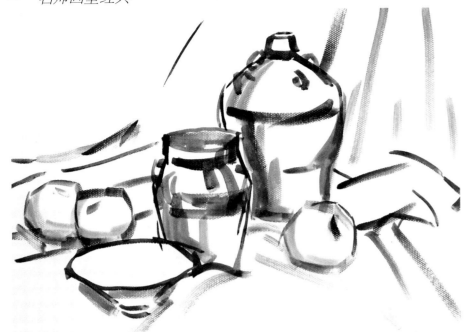

①起稿，可以直接用色起稿，也可以用铅笔起稿，画得要放松。

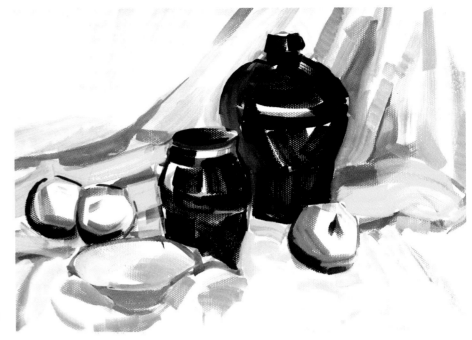

②铺大色，大笔触画出物体的色彩和素描关系。

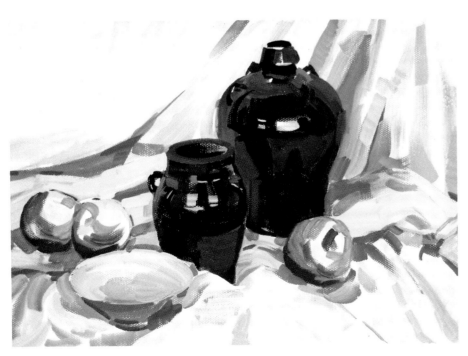

③深入刻画，注意环境色对罐子色彩的影响。

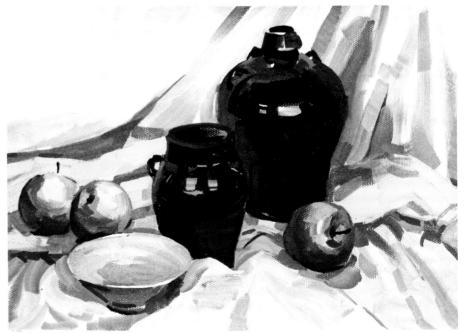

④深入刻画及全面调整。

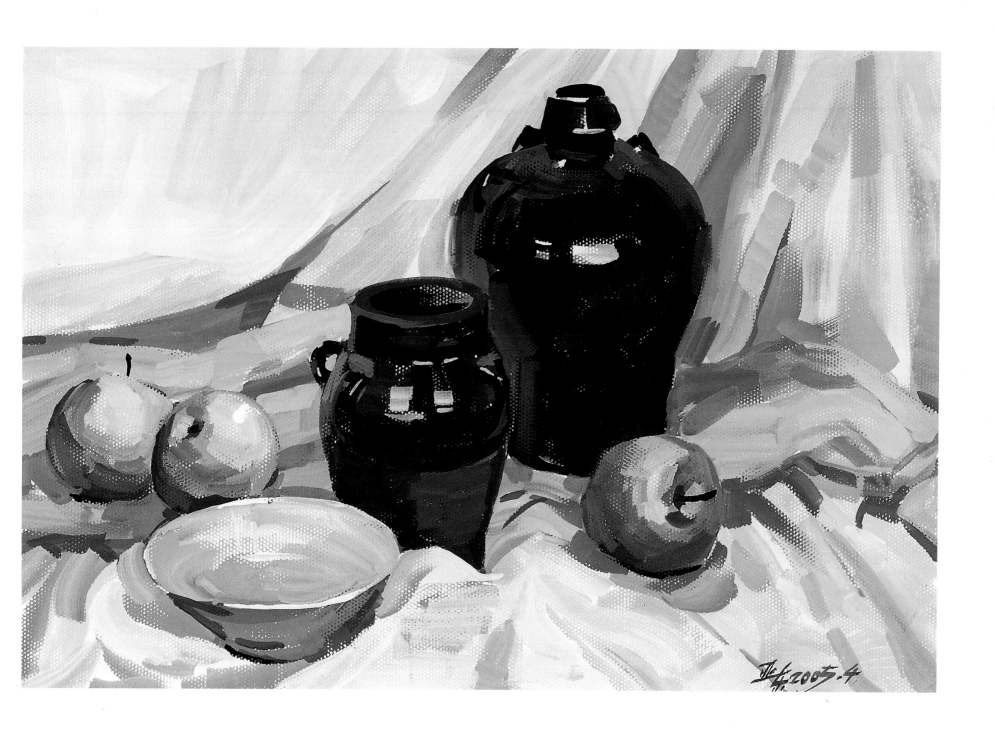

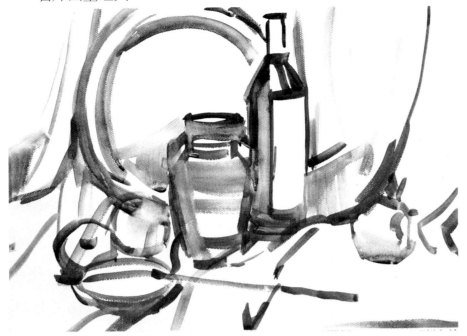

①起稿，干湿结合，笔法要轻松，生动。

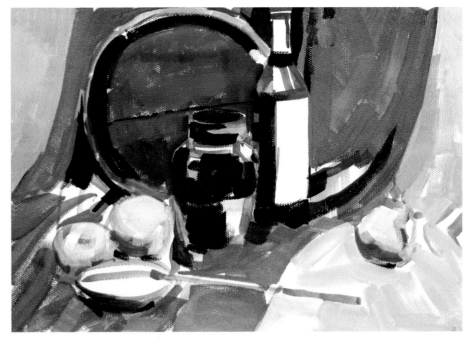

②铺大色，不要拘泥小节，从大处着眼、大处着手。

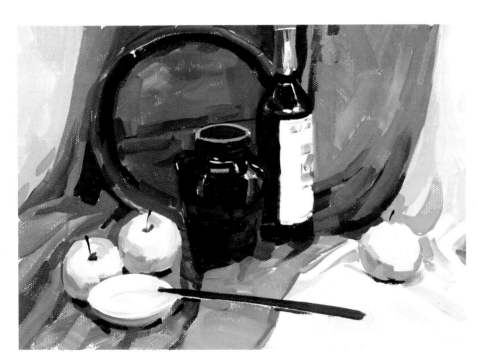

③深入刻画、塑造。

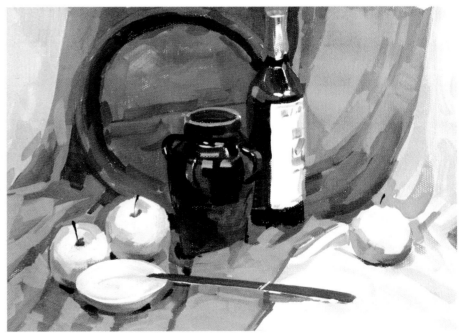

④深入刻画及全面调整，继续深入塑造，但在塑造的同时，要注意对画面整体的控制与调整。

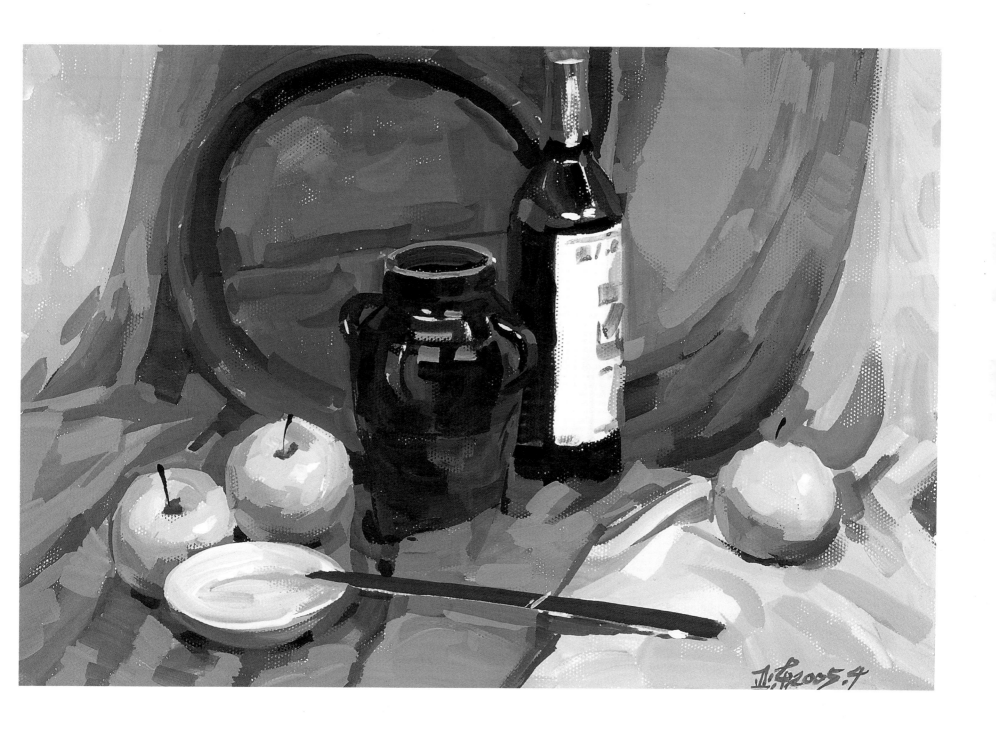

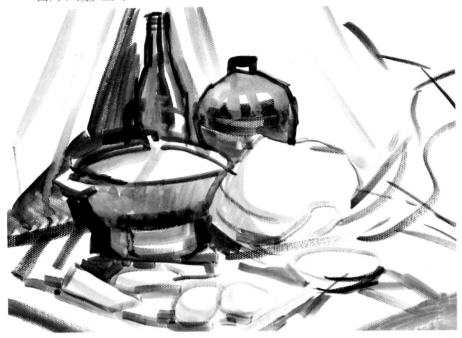

①起稿，注意画面构图，画得要放松。

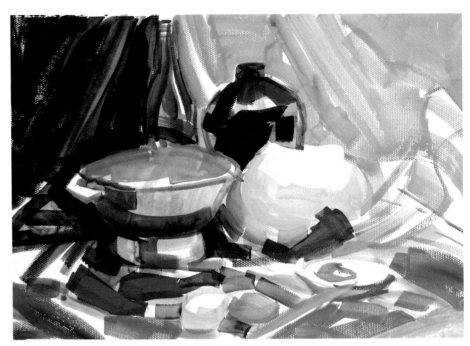

②铺大色，用大笔画出静物大的色彩关系，不要拘泥小节。

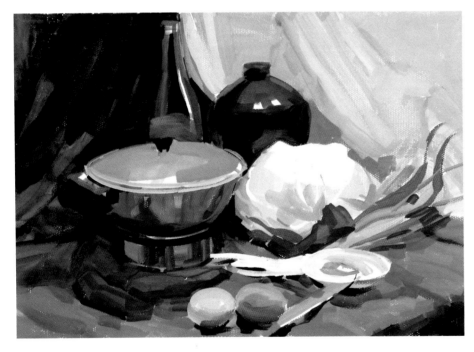

③深入刻画，在大色块的基础上，着重对各物体进行塑造，注意笔法要干脆利落。

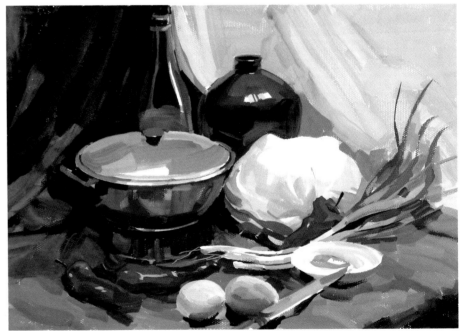

④深入刻画及全面调整，注意画面色调的控制。

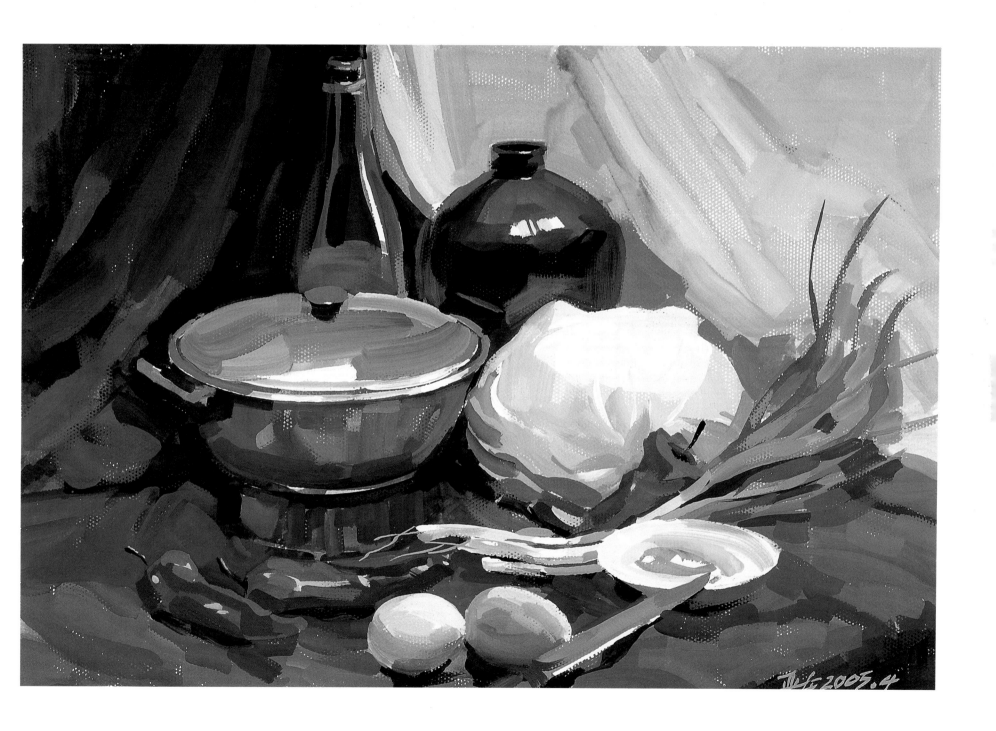

①起稿，干湿结合，画得要放松。

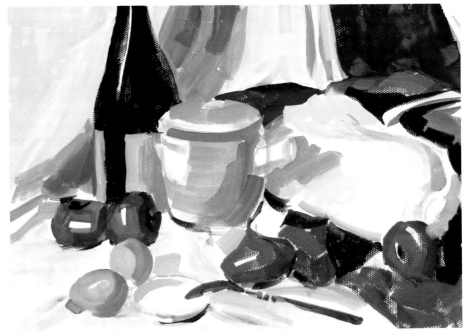

②铺大色，用大笔画出静物大的色彩关系，注意各物体间的明度关系和色相。

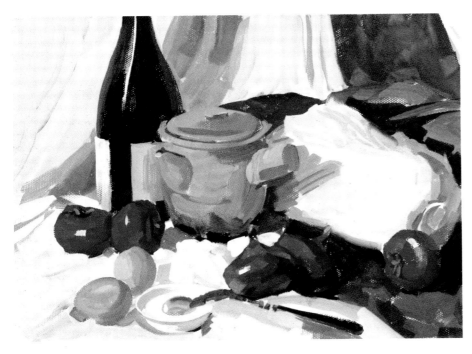

③深入刻画，注意前后衬布的冷暖变化，塑造物体的笔法要简洁概括，干脆利落。

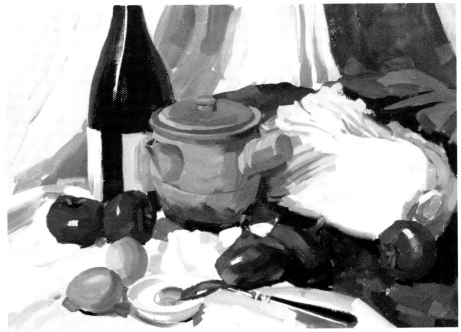

④深入刻画及全面调整，注意蔬菜的画法及塑造。

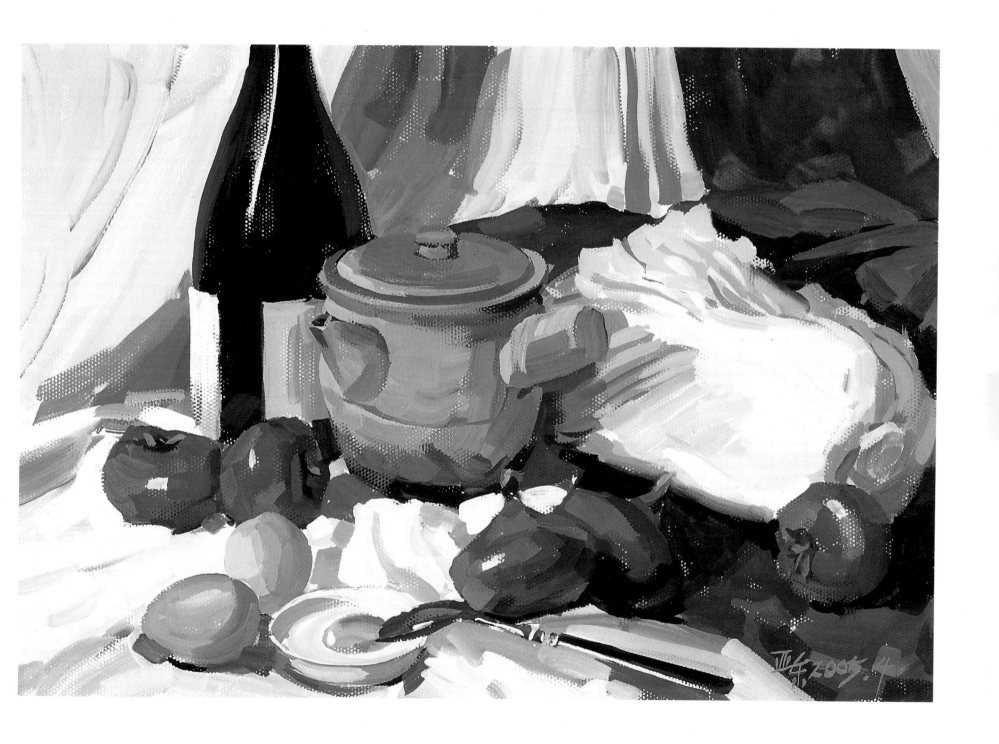

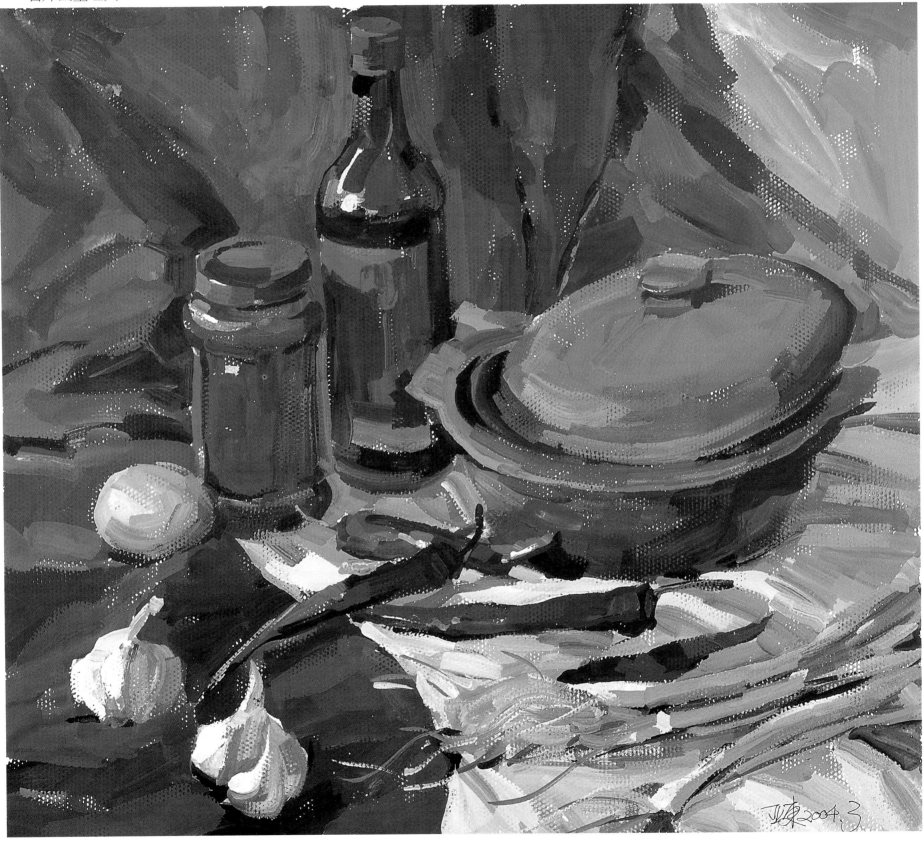

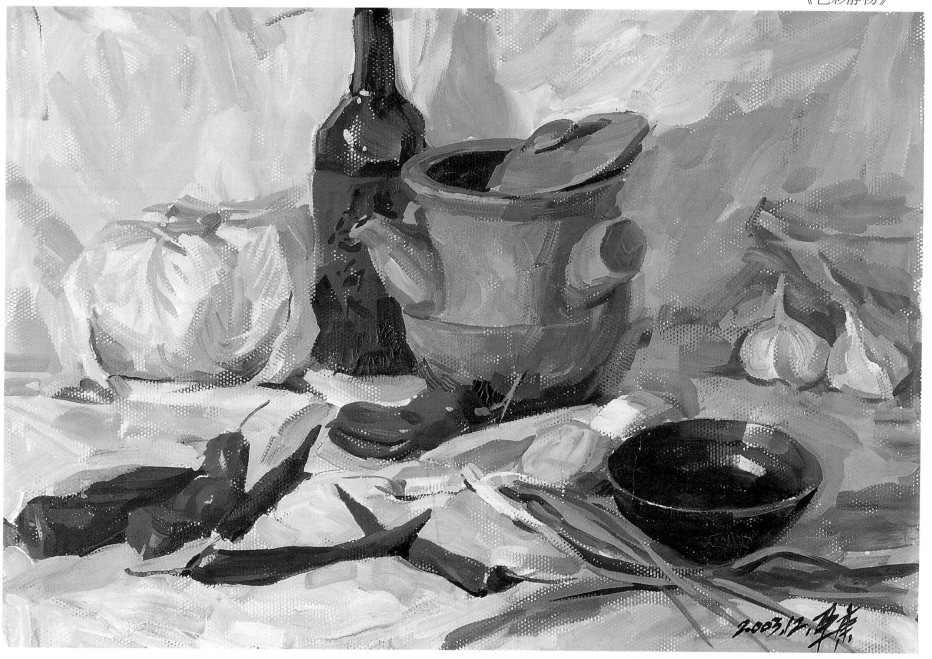

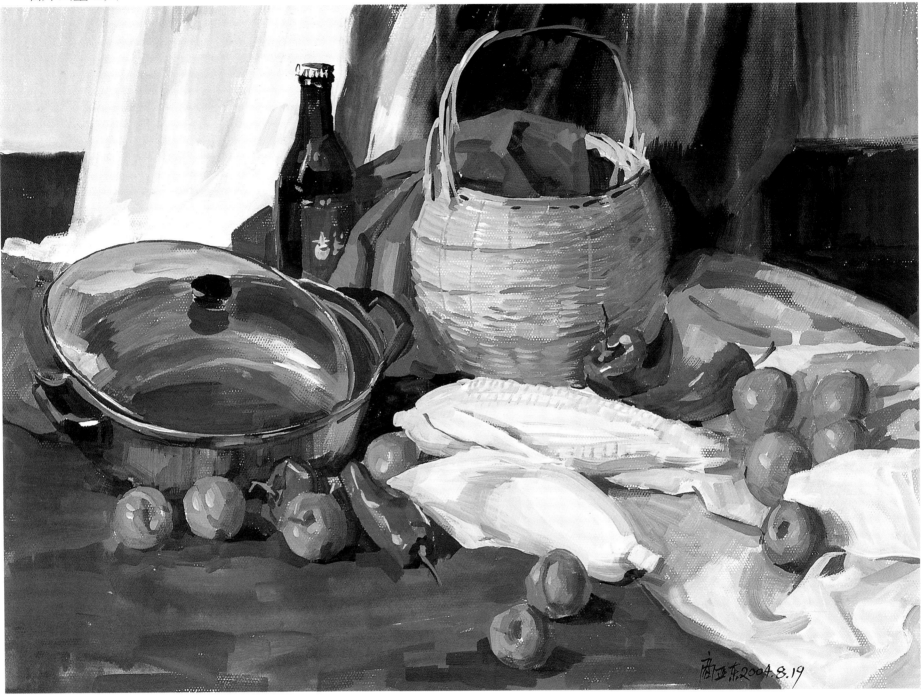

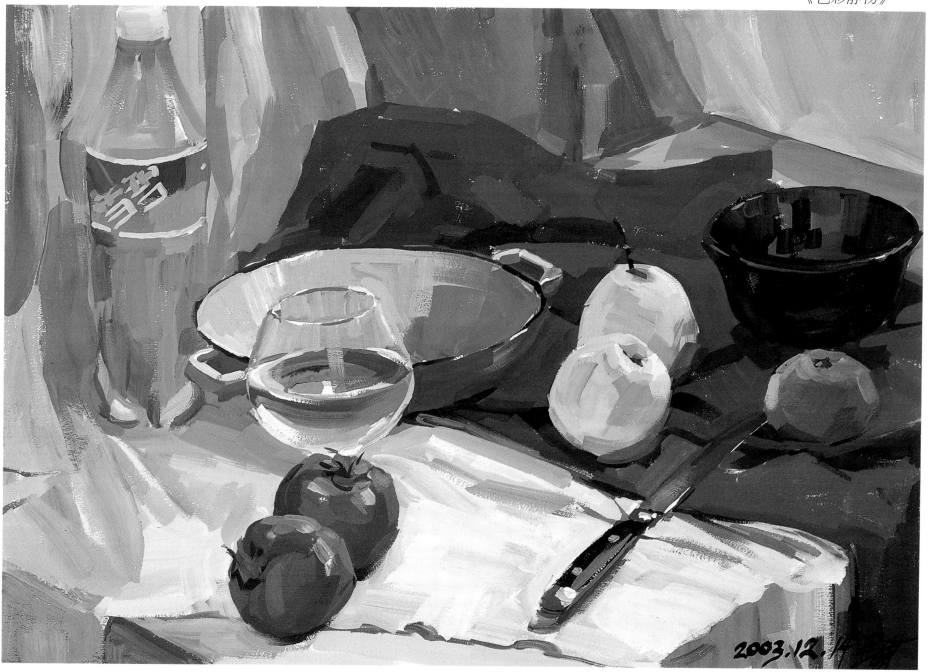

2003.12.

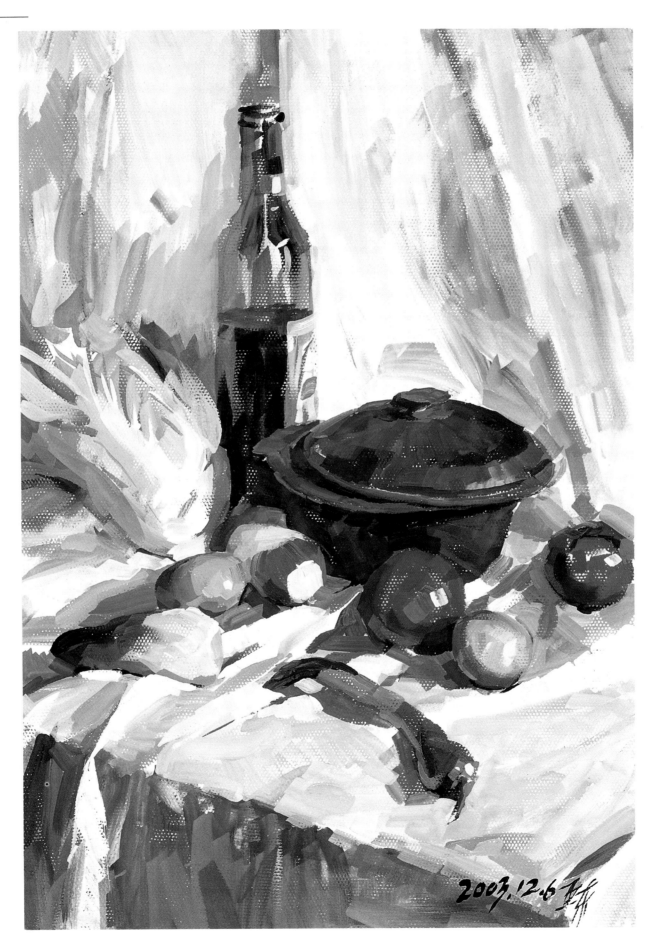

2003.12.6

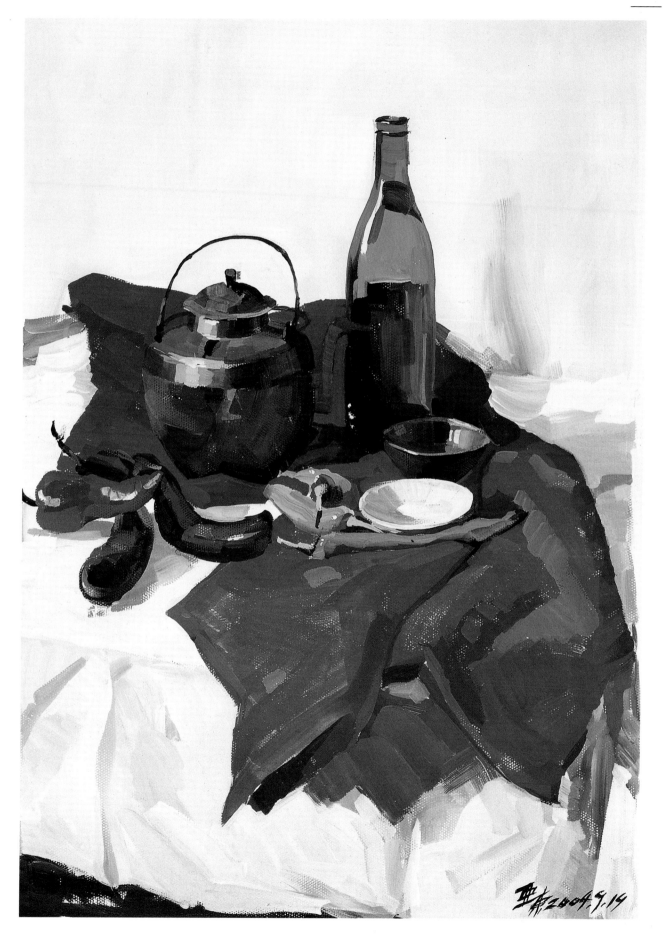

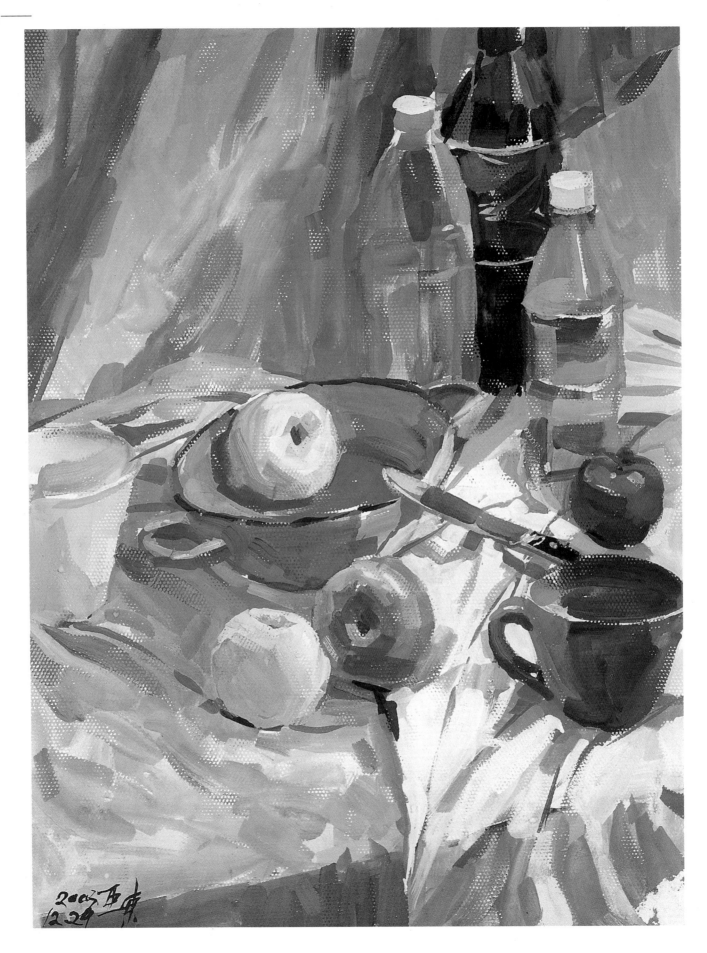